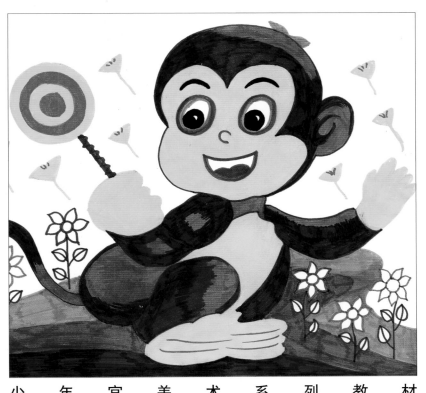

少 年 宫 美 术 系 列 教 材

常 杰 马千雯 著

彩 笔 画 课 堂

辽 宁 美 术 出 版 社

图书在版编目（ＣＩＰ）数据

彩笔画课堂 ／ 常杰，马千雯著．—沈阳 ：辽宁美术出版社，2016.6

少年宫美术系列教材

ISBN 978-7-5314-7281-0

Ⅰ．①彩…　Ⅱ．①常…②马…　Ⅲ．①儿童画-绘画技法-儿童教育-教材　Ⅳ．①J219

中国版本图书馆CIP数据核字（2016）第126439号

出　版　者：辽宁美术出版社
地　　　址：沈阳市和平区民族北街29号　邮编：110001
发　行　者：辽宁美术出版社
印　刷　者：沈阳绿洲印刷有限公司
开　　　本：889mm×1194mm　1/12
印　　　张：5
字　　　数：70千字
出版时间：2016年11月第1版
印刷时间：2016年11月第1次印刷
责任编辑：童迎强
装帧设计：童迎强
责任校对：黄　鲲　吕佳元
ISBN 978-7-5314-7281-0
定　　　价：25.00元

邮购部电话：024-83833008
E-mail：lnmscbs@163.com
http://www.lnmscbs.com
图书如有印装质量问题请与出版部联系调换
出版部电话：024-23835227

序

　　喜欢画画几乎是所有小朋友的天性。当您的孩子到了3、4岁时，如果您给他们纸和笔，那么他们就会饶有兴致地在纸上涂画起来。凡是他们认为可以涂画的地方都可以留下他们随心随意的"大作"。稍大一点的孩子有他们自己的生活经验，在绘画中表现的内容应该会体现出自己对生活的认识和感受，体现出儿童的态度，所以老师在辅导儿童画画时，不能只注重技法、技巧，而忽略观察、感受生活这一重要环节。

　　逐渐养成观察周围生活的好习惯，使自己的绘画内容更加饱满，这是常杰老师辅导儿童绘画的一贯态度。

　　儿童画是孩子自我思想表现的一种方式，儿童绘画作品包含着他们情感的变化，反映着他们的经历和感受，体现着他们与周围事物的情感关系。在绘画作品中应注意作品是如何表现孩子们的内心活动的，如何将绘画与个人情感表达联系起来，有情感的作品才是有灵魂的作品。

　　儿童绘画水平的提高对儿童本身整体能力提高有很大的帮助，可以锻炼孩子们的洞察力、想象力、概括能力、归纳能力等。

　　常杰老师1988年毕业于鲁迅美术学院国画系，至今从事少儿美术教育近三十年，对少儿美术教育有独到的见解。本书是她根据近三十年的教学实践和经验积累整理出的一套比较系统的教学方法和步骤讲解，这是美术教学经验的总结，是多年少儿美术辅导的体会结晶。我相信这本书的问世必将为广大少儿美术爱好者和相关美术教育工作者提供一本有价值的参考资料和工具书，这本书一定会成为大家的良师益友。

<div style="text-align: right">

邱汉桥于北京

2016年3月

</div>

如何正确辅导儿童画画

辅导儿童画画仁者见仁、智者见智。每位教师都有自己独到的方法，本人就三十余年辅导过程中的一点体会谈谈如何正确辅导儿童画画。

1. 培养儿童的学画兴趣

兴趣是最好的老师。儿童在初学绘画时，教师要采用启发式、趣味式的形象教学方法，采用生动活泼的讲解，配合图片、实物投影等现代化教学手段，呈现在小朋友面前的是立体的、全方位的教学模式，吸引小朋友的注意力。通过观看，加深对所画形象的了解。儿童画画好比游戏，在轻松愉快的氛围中进行，儿童的思维活跃，常能画出好的作品来。

2. 培养儿童学会观察生活

儿童的生活经验一般是在无意中获得的，在儿童学画画之后，就要有意识地培养他们的有意注意，比如家长常带儿童上街，看到街上的景象就应该让小朋友说说街上有什么（有人、车、建筑物等），去公园就让小朋友观察公园里有游人（游人有大人、小孩、老人等）、游乐园、花草、树木、河水等。让小朋友对这些日常看到的做一个有意识的记忆，在今后的画画中，就有"形象"可画。常常注意观察的小朋友在画想象画时，绘画语言非常丰富，不注意观察的小朋友画想象画时头脑就空，想象不出什么具体形象。所以要引导小朋友多观察、多记忆，当然这是长期注意观察学习的结果。

3. 临摹范画的作用

我认为初学绘画的小朋友要临摹一些老师的范画，在学画的过程中能学到一定的知识、技巧。因为小朋友对一切事物一无所知，即使看见了也不知道怎么画，从哪入手。通过老师的讲解和临摹老师的范画，知道具体的物体应该怎样画，从什么地方入手，比如画人物是从头先画还是从手先画。画人物和景物交织在一起的一幅画，从什么地方先画，也得有老师的指导。所以在教师系统讲解的过程中，小朋友掌握一定的画画规律，以后自己画画就知道如何下笔，从哪入手了。但是要避免临画临"死"了，非同老师一模一样不可。学的是规律，要灵活掌握。

4. 想象画与创作画的意义

儿童最富于幻想，他们的画常常异想天开，没有边际。画想象画通常是以记忆为原材料的智力活动，通过画想象画可以开发儿童的智力，增强儿童头脑中的形象思维能力。想象力与创造力关系密切，想象力越丰富，创造力越强。

目　录

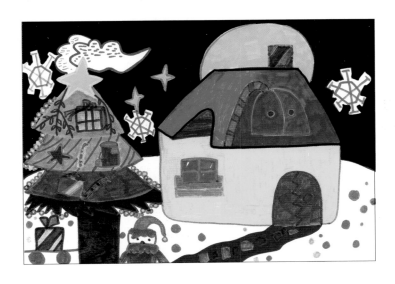

关于水彩笔

水彩笔中的颜料是用透明染料制成的，画在纸上透明度高，渗透力强。用它画出来的作品色彩鲜艳，轻盈明快，画面非常漂亮。彩色水笔使用起来直接着色，简便灵活，携带方便，比较适合初学画画的小朋友。

彩笔画用具

1．彩色水笔

彩笔有12色、24色、36色和48色。初学画画的小朋友12色、24色就可以。随着学习的深入，稍大一点儿的孩子可以用36色、48色的画渐变，以增加厚重、立体、空间感等。

2．纸

一般A3打印纸、8开素描纸均可，随着学习的深入，可以用4开素描纸作画。

3．颜色名称　如图一

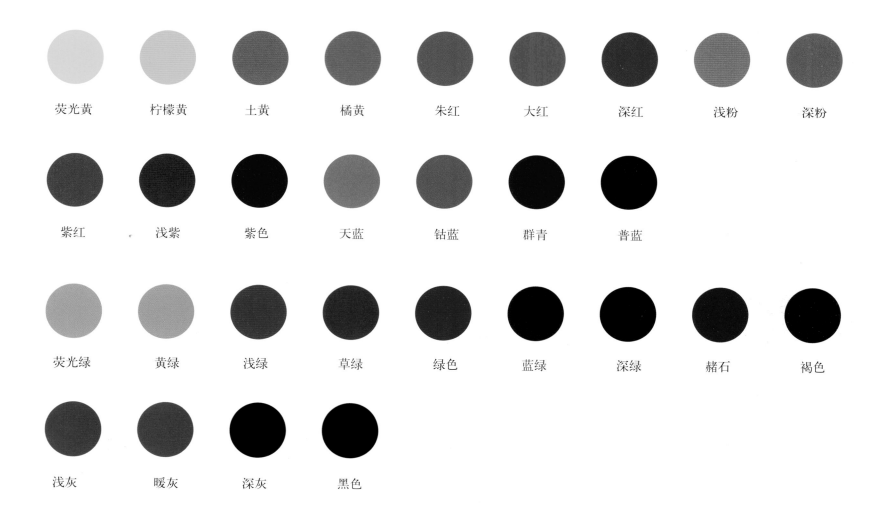

| 荧光黄 | 柠檬黄 | 土黄 | 橘黄 | 朱红 | 大红 | 深红 | 浅粉 | 深粉 |

| 紫红 | 浅紫 | 紫色 | 天蓝 | 钴蓝 | 群青 | 普蓝 |

| 荧光绿 | 黄绿 | 浅绿 | 草绿 | 绿色 | 蓝绿 | 深绿 | 赭石 | 褐色 |

| 浅灰 | 暖灰 | 深灰 | 黑色 |

图一

三原色 ：色彩中不能再分解的基本色称为原色。原色可以合成其他的颜色，而其他的颜色却不能还原出本来的色彩。
色彩三原色：红、黄、蓝。如图二

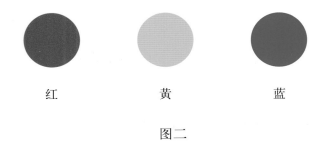

红　　　　　　黄　　　　　　蓝

图二

三间色：三间色是三原色当中任何两种原色以同等的比例混合调和而成的颜色，也叫第二次色。色彩的三间色：橙、绿、紫。如图三

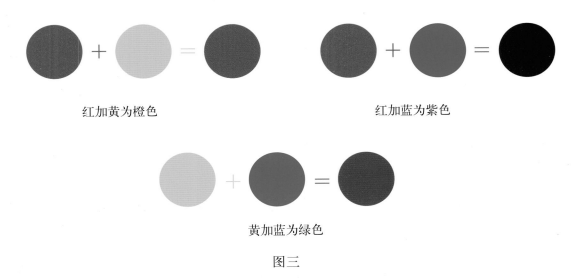

红加黄为橙色　　　　　　　　　　红加蓝为紫色

黄加蓝为绿色

图三

对比色：把对比色放在一起，会给人强烈的排斥感，或者也可以说，两种可以明显区分的色彩叫对比色。如红绿、橙蓝、黄紫、白黑。如图四

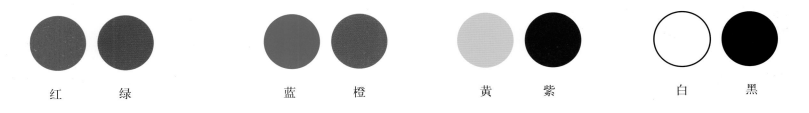

红　　　绿　　　　　蓝　　　橙　　　　　黄　　　紫　　　　　白　　　黑

图四

冷色：色环中蓝绿一边的色相称冷色。它使人们联想到海洋、蓝天、冰雪、日夜等。给人一种宁静、深远、典雅、高贵、冷静、寒冷、开阔的感觉。如图五

图五

暖色：色环中红橙一边的色相称暖色，能带给人温馨、和谐、温暖的感觉。这是出于人们的心理和感情联想。它会使人联想到太阳、火焰、热血、饱满、张扬、激动、火焰、愉快、果实、明亮等。因此给人们一种温暖、热烈、活跃的感觉。如图六

图六

渐变色：用同一个色系水彩笔进行有规律的、逐渐的深浅变化。利用深浅"渐变"的方法，可以使画面中表现的物体产生一定的立体感和空间感。可以用单一颜色逐渐地由轻至重、由浅至深地变化，也可以在单一颜色的基础上适当地添加一些其他颜色，而使物体色彩更加丰富、厚重。这种方法的特点是：物象真实、表现力强。如图七

黄橙红渐变

绿色渐变

粉色渐变

图七

第一课　美丽的花瓣雨

在一个很远很远的星球上，一年四季都会下花瓣雨，各种各样的小花瓣从天空中飘洒下来，真是美极了。

1.先确定好主花的位置，用彩笔勾画出不同颜色、不同形状的花。

2.继续添加各种不同形状的花。

3.用彩笔涂色彩，尝试"对比色"和"相似色"的运用。

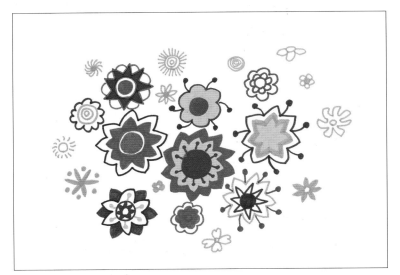

4.用彩笔直接画上各种小花，丰富画面。

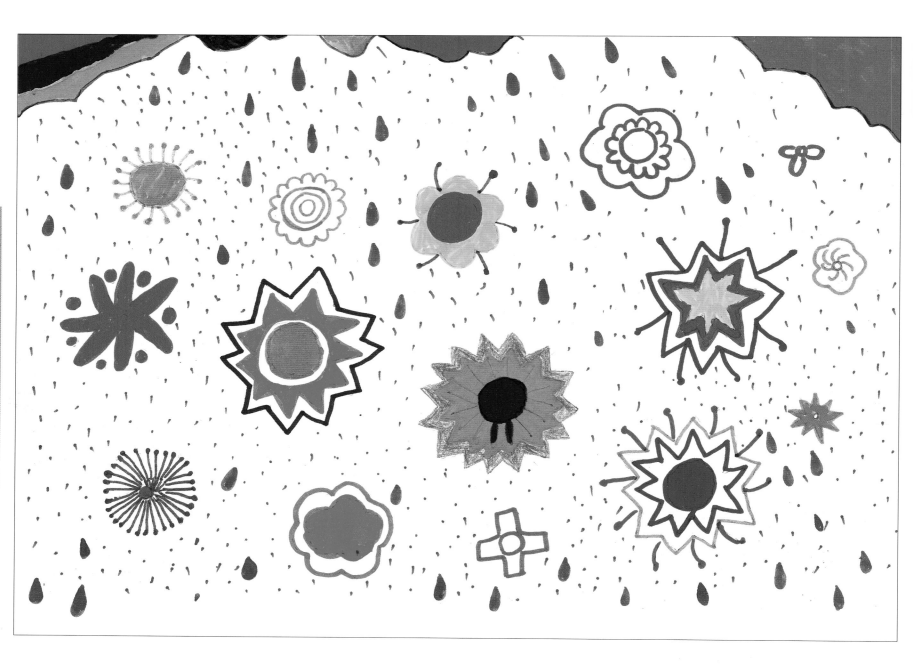

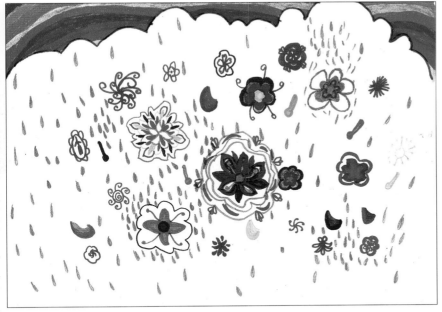

许译之　10岁

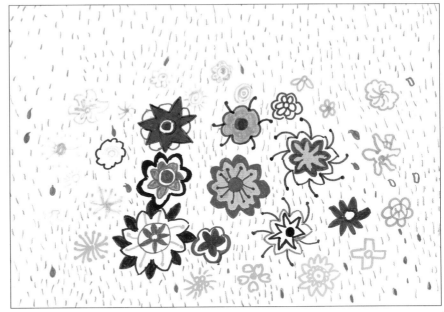

肖喜慧　10岁

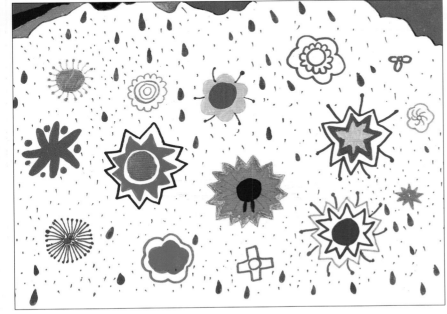

魏鹳桦　7岁

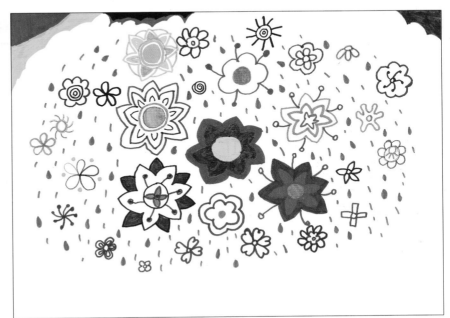

李禹萱　9岁

第二课　树的想象

　　大树是人类的朋友，与我们生活息息相关，人们对大树也有着特殊的感情，人们赋予大树许多美好的故事，而大树的形象也被人们描述出姿态万千的模样。让小朋友们大胆想象去画树，按自己的意愿进行创作。

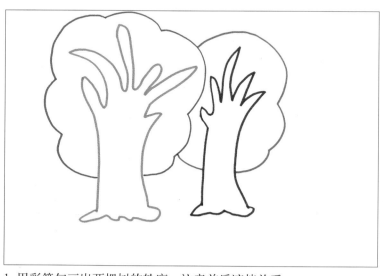

1.用彩笔勾画出两棵树的轮廓，注意前后遮挡关系。

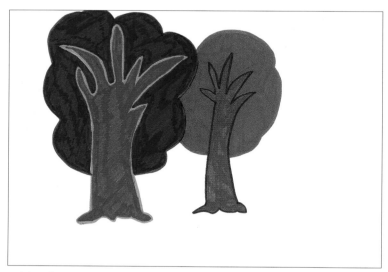

2.用彩笔平涂树的颜色，可用对比色，也可用自己喜爱的颜色。

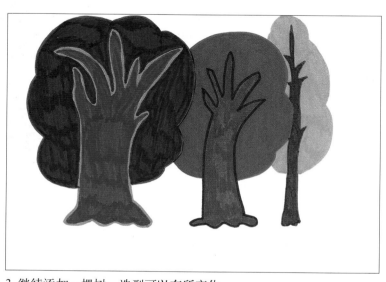

3.继续添加一棵树，造型可以有所变化。

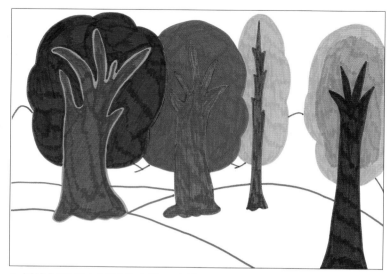

4.用线勾画出大树下的土地、山坡。

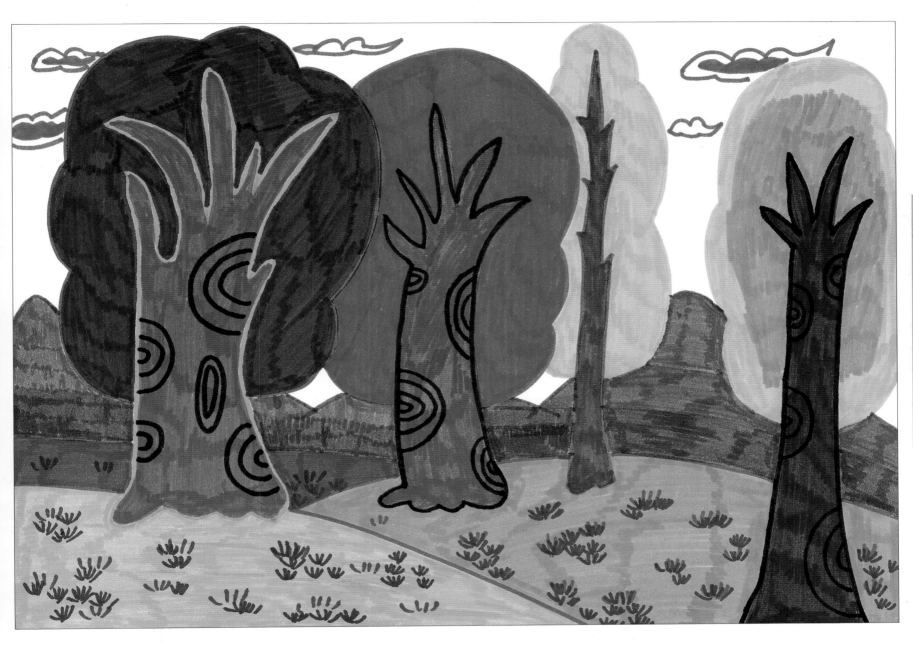

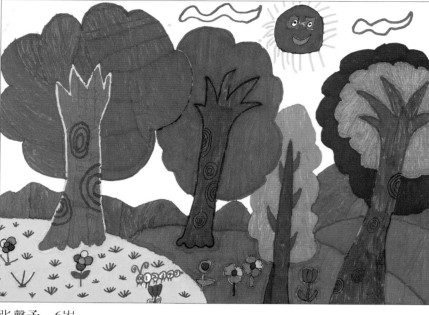

张馨予　6岁

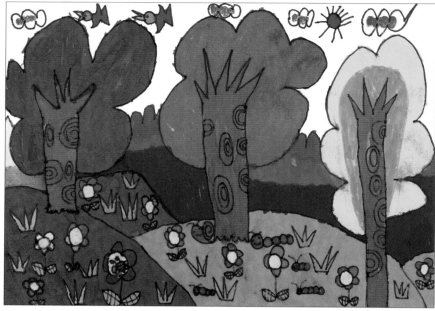

郑诗言　6岁

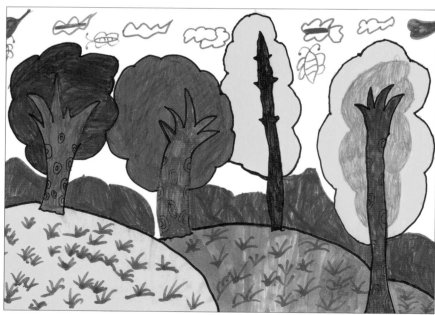

艾林聪　7岁半

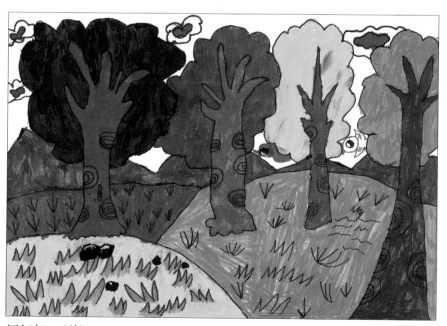

汪江旭　8岁

第三课　吃棒棒糖的小猴子

　　小猴子是一种机灵活泼、惹人喜爱的动物，一张桃子形的面孔上嵌着大眼睛。看小猴子多神气啊，手里拿着一个大大的棒棒糖，很开心哦。

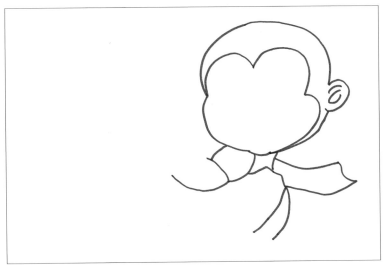

1.用水彩笔画出小猴子头部的轮廓。

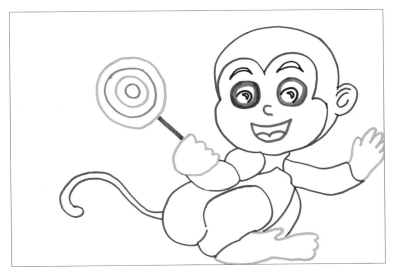

2.继续画身体和手中的棒棒糖。

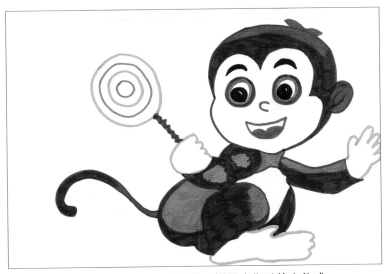

3.用粉色、紫红色涂色画出深浅变化，增强小猴子的立体感。

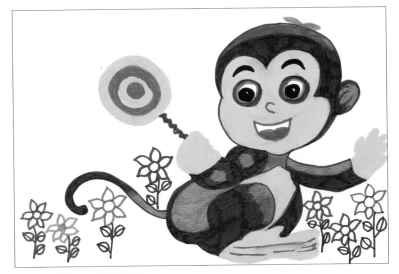

4.添加小花，丰富画面。

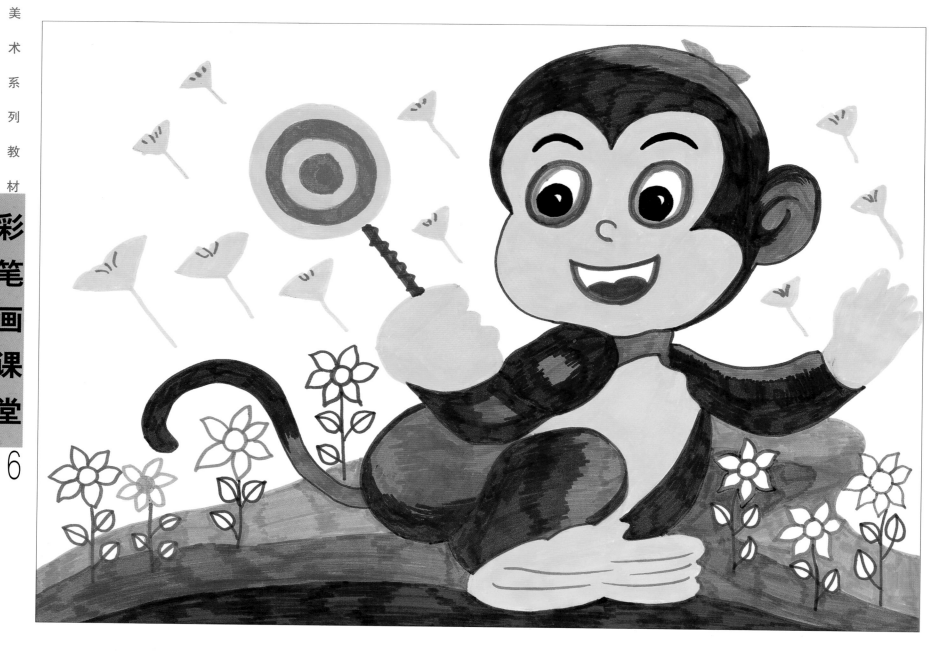

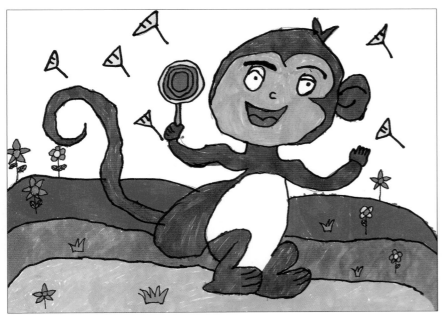

晁菏宸　6岁半

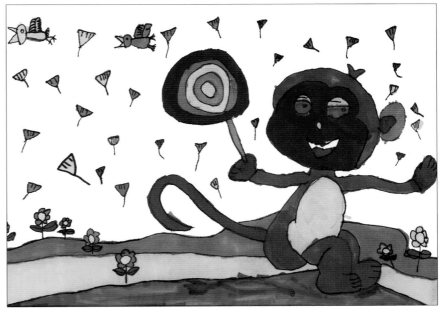

杨家乐　8岁

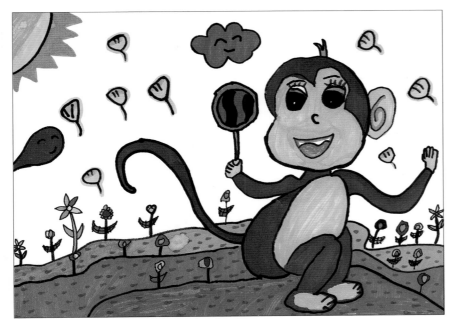

崔昊轩　6岁

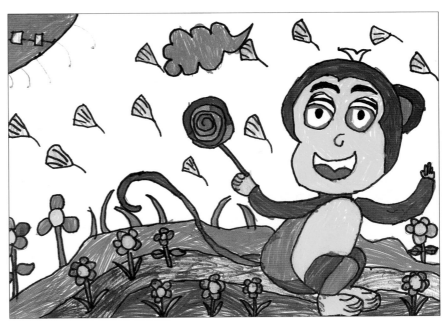

艾博　7岁

第四课　月亮家的聚会

在深蓝的天空上，月亮的大家族们在聚会，它们戴上漂亮的帽子，心情是如此快乐。这时小星星们也跑来加入它们的队伍，把天空照得亮亮的。

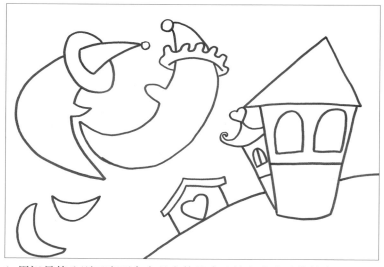

1.用记号笔分别画出两个大月亮的轮廓及地上小房子的轮廓。

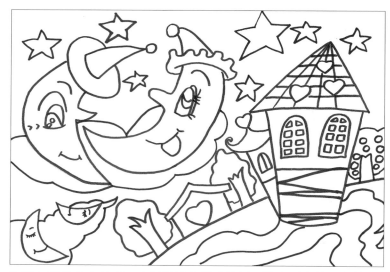

2.添加其他的小月亮、小星星及房子后的树，注意要有前后遮挡关系。

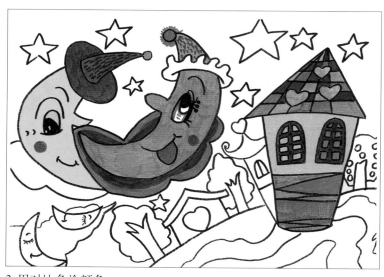

3.用对比色涂颜色。

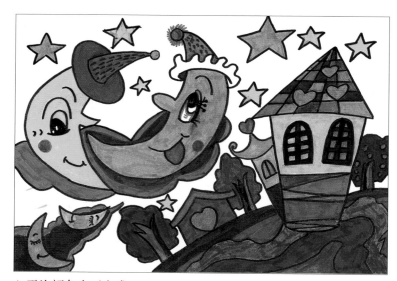

4.平涂颜色直至完成。

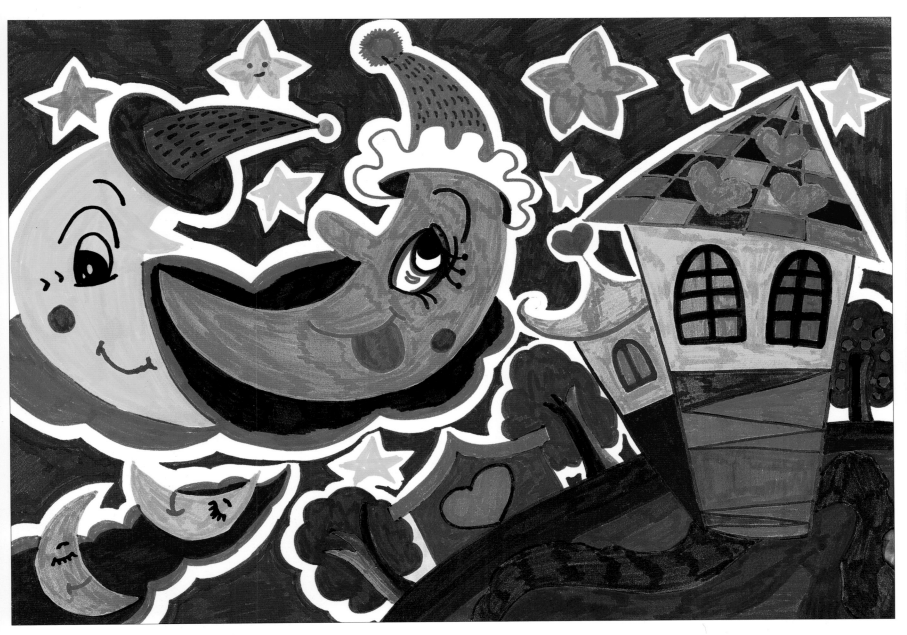

宋美月　10岁

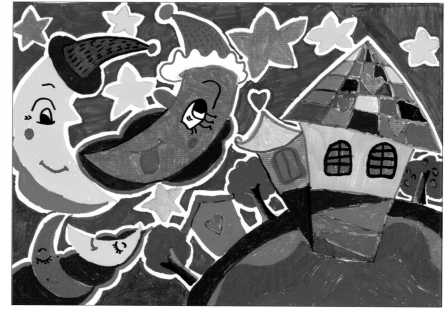

邹汉言　8岁

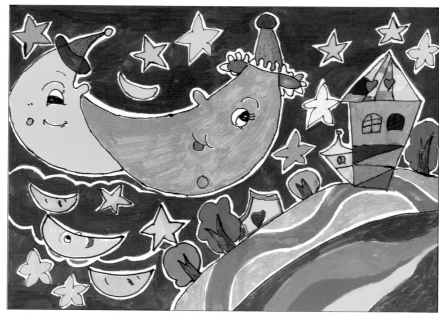

金楚越　7岁

韩思琪　8岁

第五课 美妙圣诞

圣诞节到了，每个人都有自己的安排，希望这天过得更有趣。小朋友们，你们是怎么安排的？把你最喜爱的圣诞场面画出来吧！

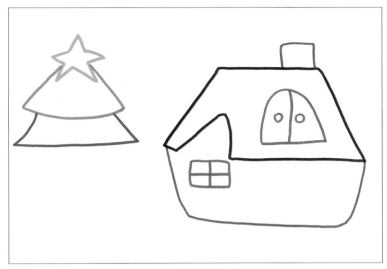

1.用不同的水彩笔画出小房子和圣诞树。

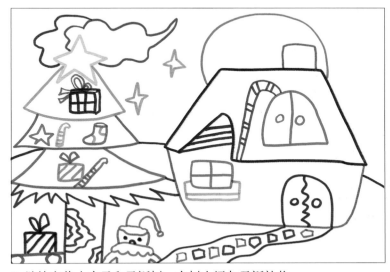

2.继续完善小房子和圣诞树，在树上添加圣诞礼物。

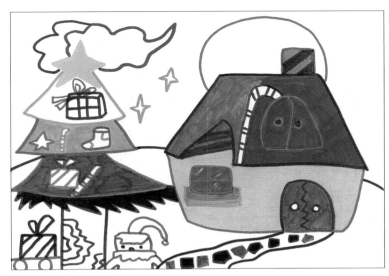

3.用渐变色、对比色平涂圣诞树和小房子。

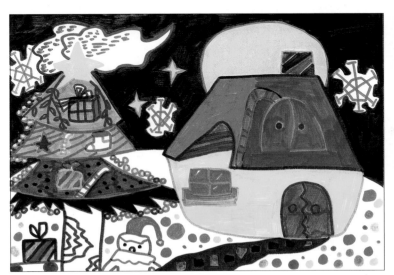

4.装饰圣诞树，画出夜空。

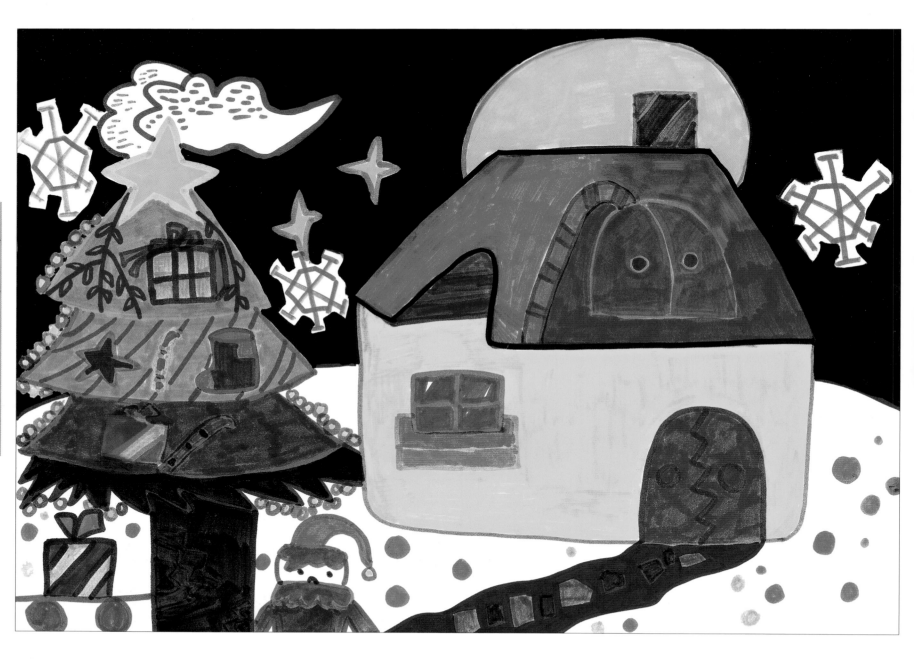

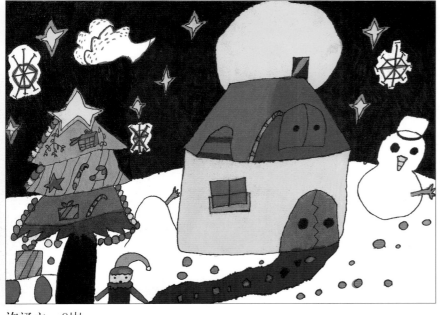

许译之　8岁

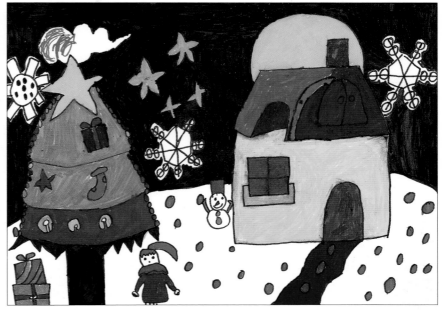

晋崭　9岁

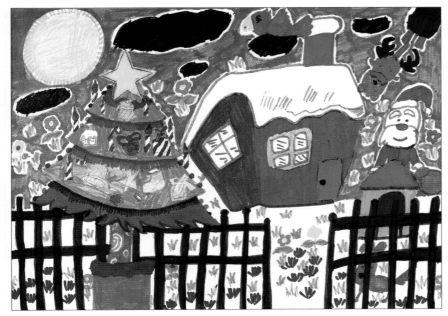

何博蓉　8岁

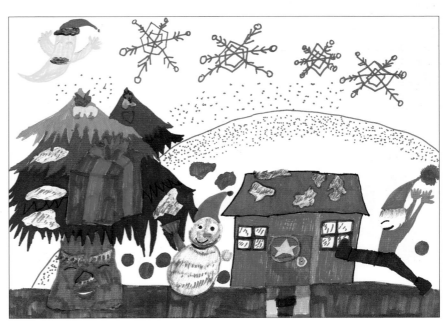

夏毓　10岁

第六课　拔萝卜

一个晴朗的早晨，小兔子去菜地拔萝卜。它怎么也拔不动，累得满头大汗。它的好伙伴看到了，急忙跑过来帮助它，经过大家一起用力，终于拔出了又大又红的萝卜。

1.用水彩笔画出左边帮忙的小兔子。

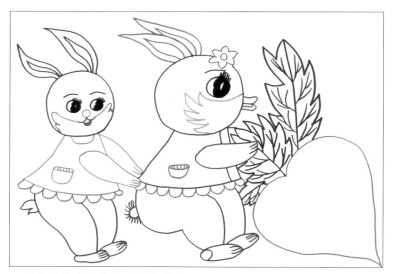

2.画出拔萝卜的小兔子和大萝卜。

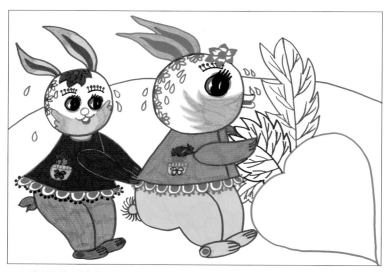

3.用鲜艳的暖色调涂画小兔子。

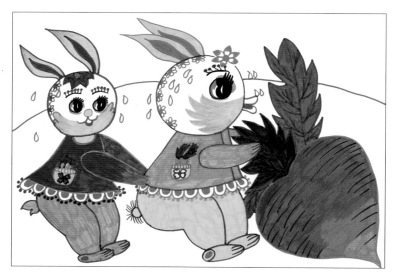

4.用渐变色画出红红的大萝卜，绿叶和红萝卜形成强烈的对比。

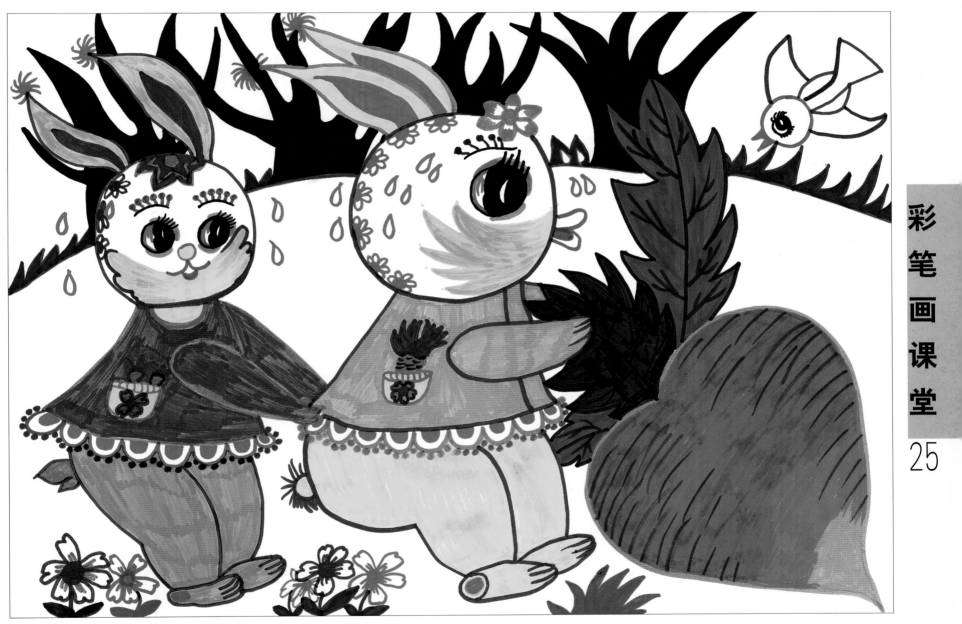

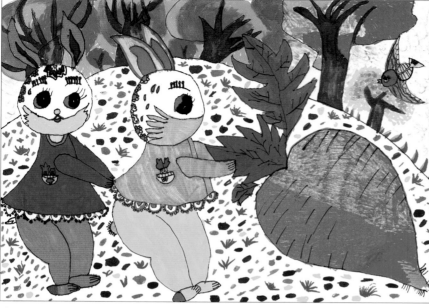

李禹萱　7岁

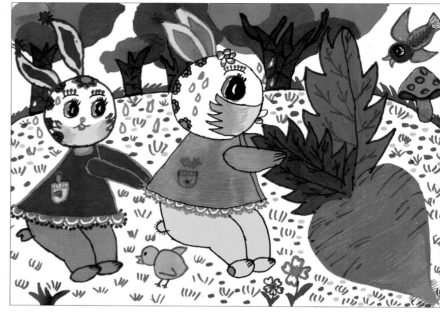

佟沛蔓　7岁

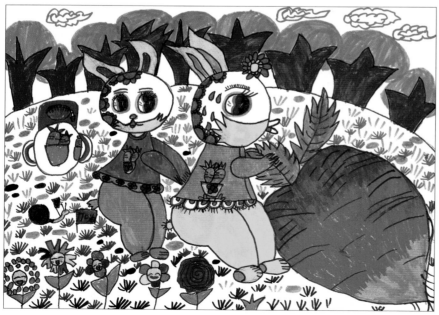

韩子璇　6岁

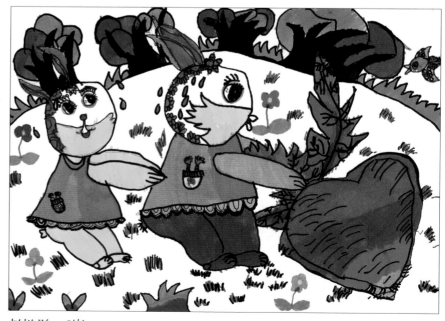

赵悦彤　6岁

第七课　小熊的夜晚

在小熊的世界里，月亮是它的好朋友。静静的夜晚，月亮睡着了，小熊也安静地进入了梦乡。

1.用水彩笔画出小熊的家。

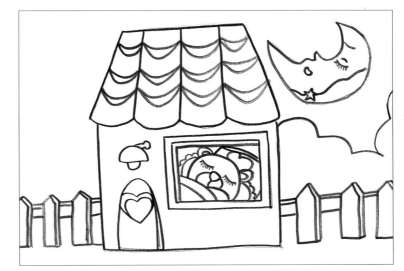

2.画出睡觉的小熊、月亮和栅栏。

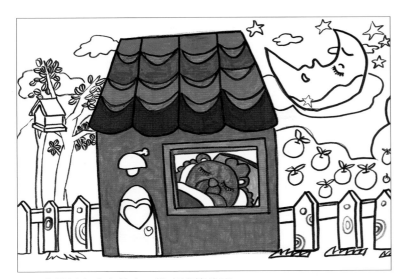

3.画出果树和小鸟的家，注意遮挡关系。

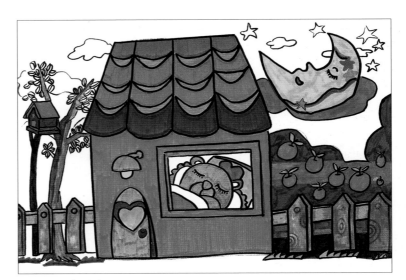

4.用对比色涂色。

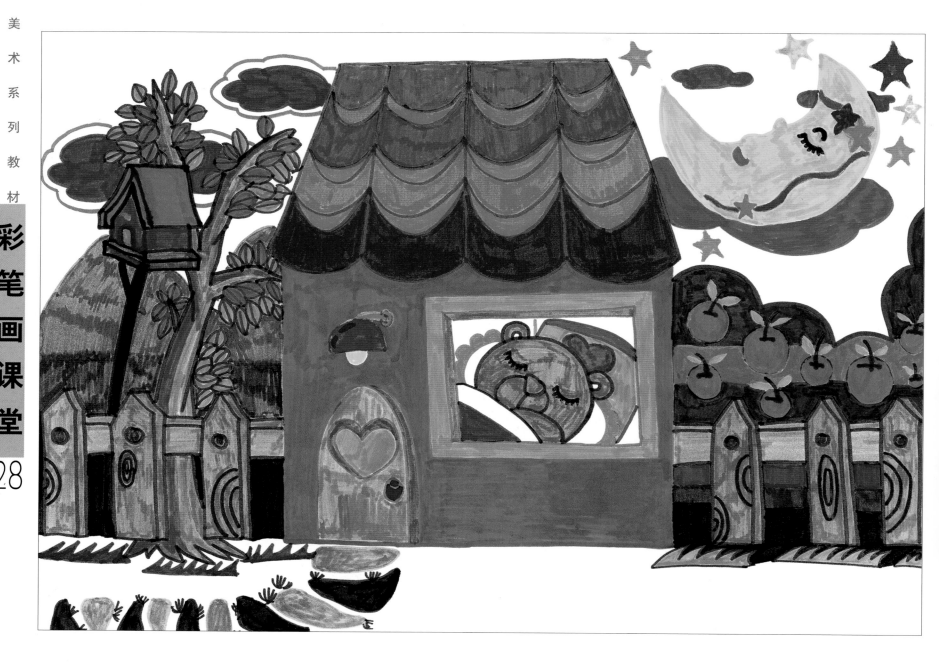

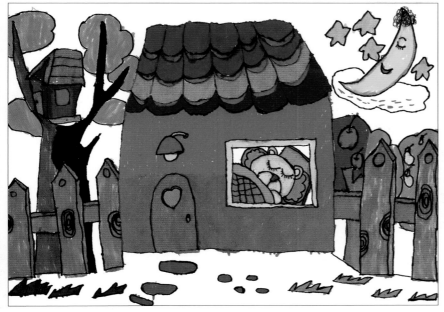

李冰聪　7岁

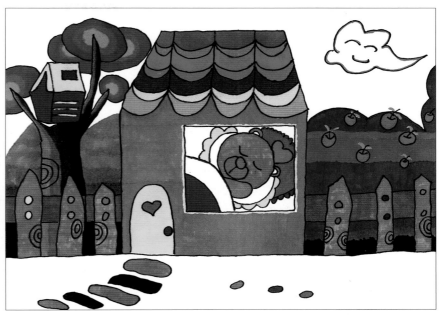

田玉烟　5岁半

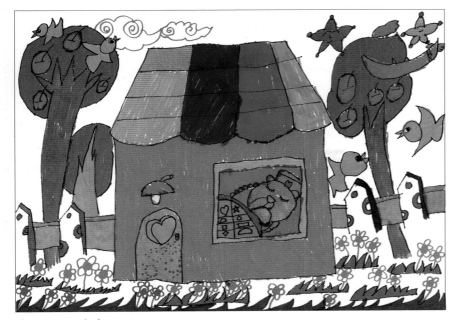

康邢悦　8岁半

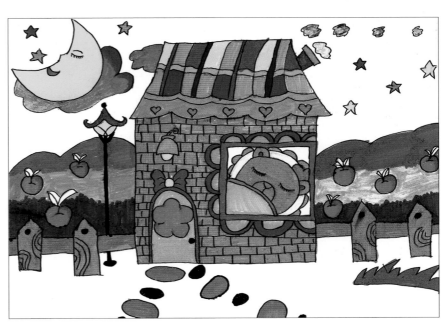

王一琪　11岁

第八课　小蜜蜂

　　小蜜蜂在花蕊中安静地睡着了，脸上带着微笑。偶尔微风袭来，轻轻拂起它柔软的翅膀，但它却仍在沉沉地酣睡，仿佛在做着一个甜甜的梦。

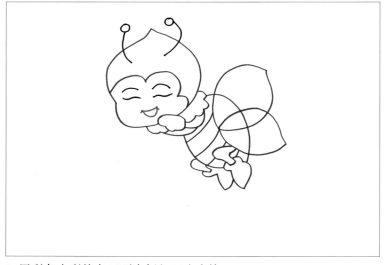

1.用彩色水彩笔在画面中间勾画小蜜蜂。

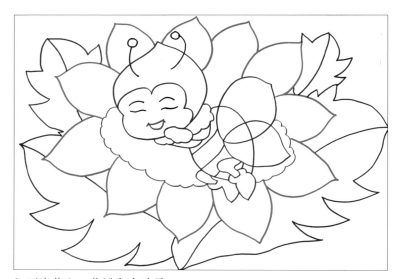

2.画出花心、花瓣和大叶子。

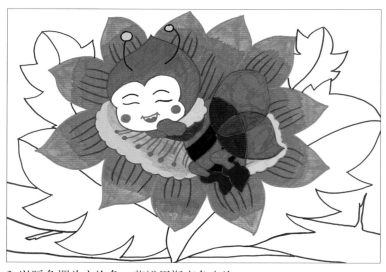

3.以暖色调为主涂色，花瓣用渐变色来涂。

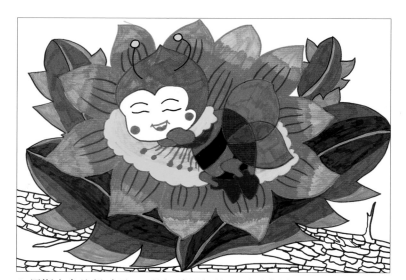

4.用渐变色涂绿叶子，再用不规则形勾画出老树皮。

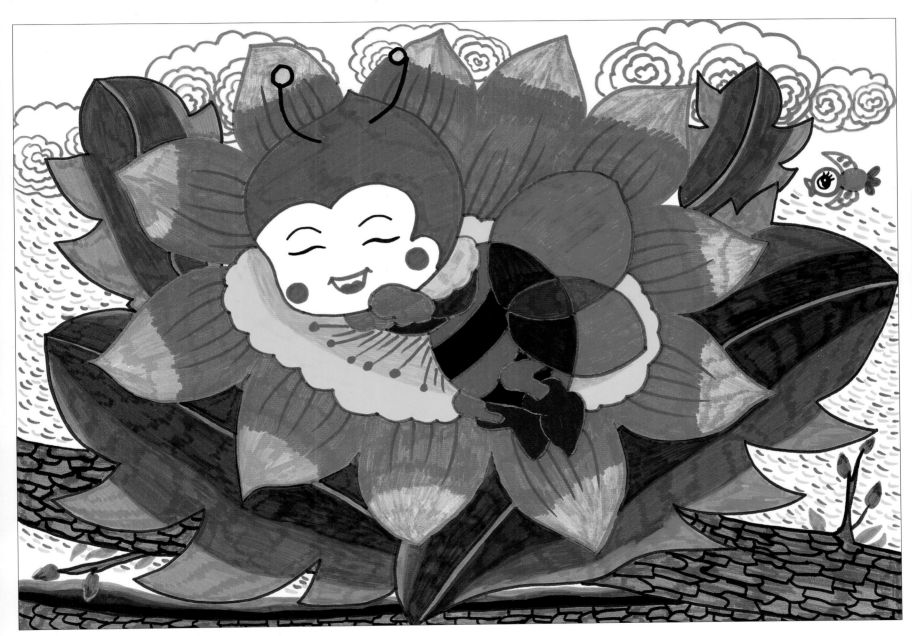

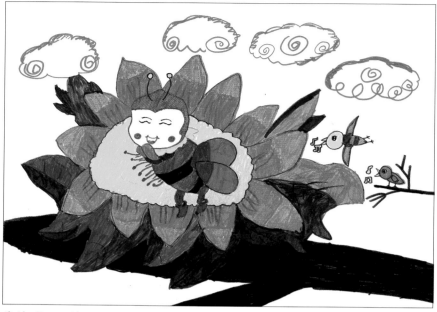

朱洺瑀　10岁

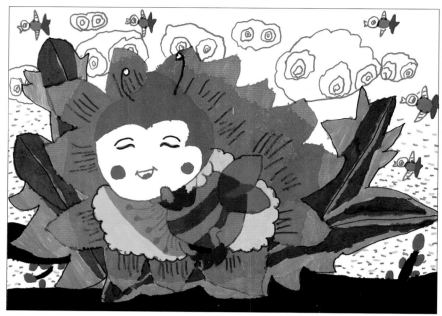

许译之　8岁

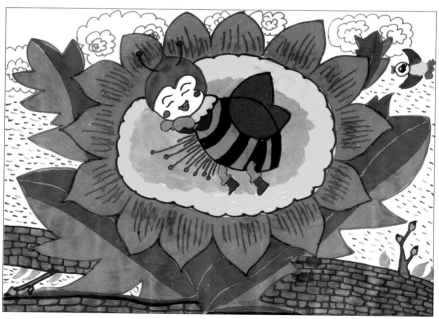

李凌薇　7岁

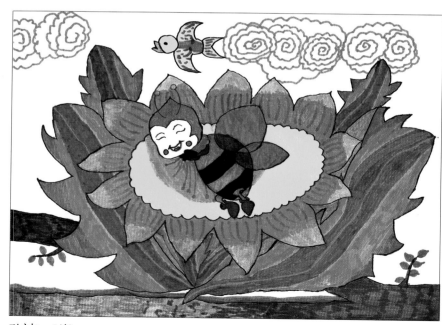

孙祎　9岁

第九课　套娃

俄罗斯套娃是俄罗斯特产的木制玩具,一般由多个一样图案的空心木娃娃大的套小的,一个一个组成,最多可套十多个。通常为圆柱形,底部平面,可以直立。最普通的图案是一个叫"玛特罗什卡"的穿着俄罗斯民族服装的姑娘,这也称为"玛特罗什卡"套娃娃。

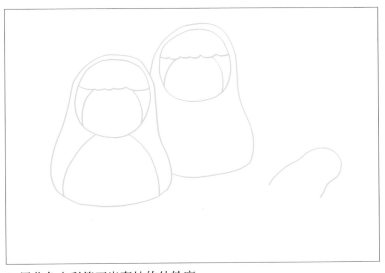

1.用黄色水彩笔画出套娃的外轮廓。

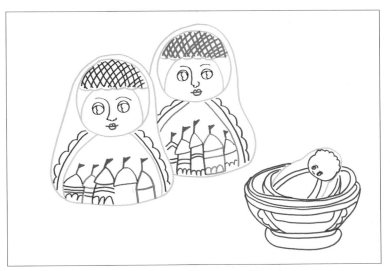

2.继续用水彩笔丰富套娃,画出头发及身上的图案。

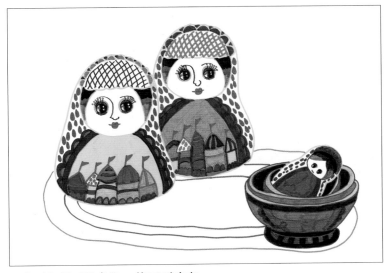

3.大面积用对比色涂,使画面响亮。

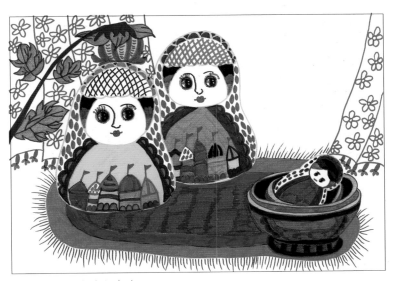

4.最后画出地毯和窗帘。

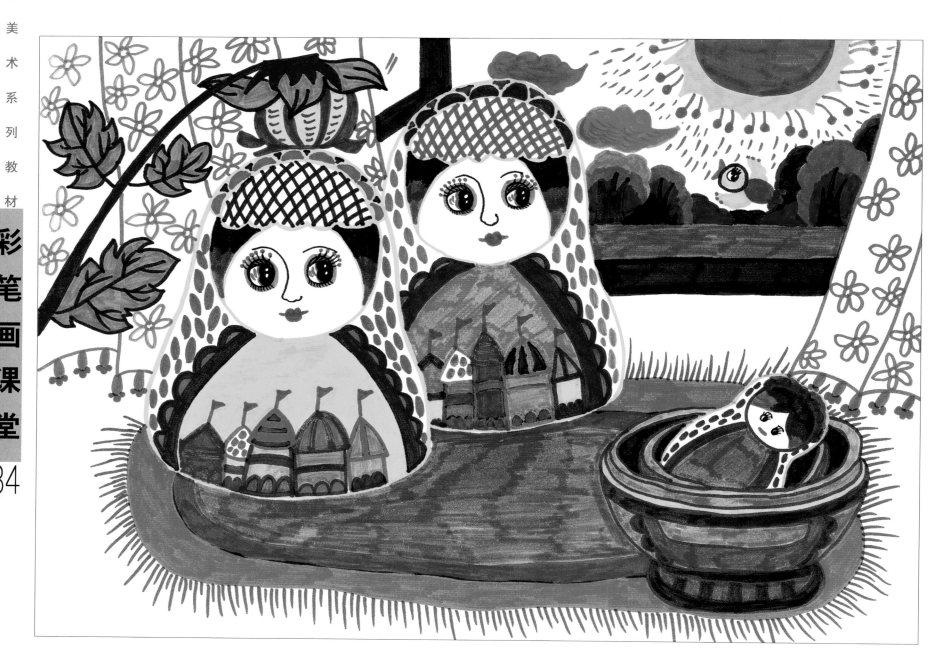

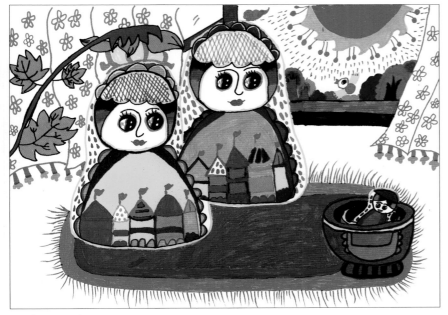

崔翰文　9岁

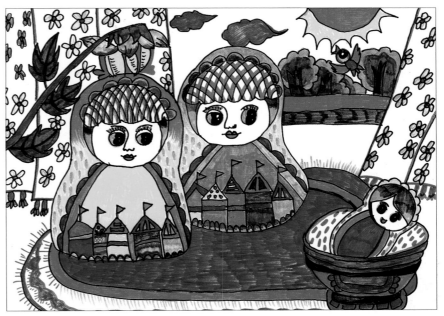

李施锦　7岁

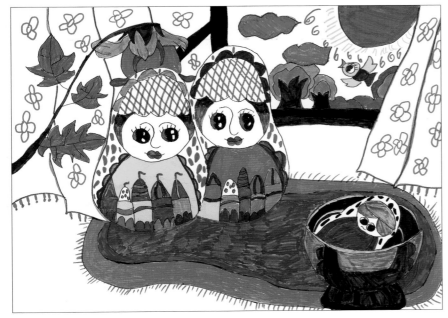

李轹彤　10岁

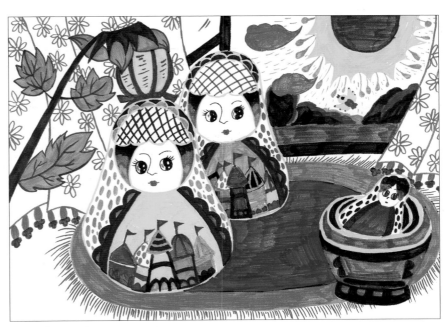

殷彤帅　12岁

彩笔画课堂

第十课　小鸟吃西瓜

小鸟看到了西瓜，好馋呀。毫不客气地大口吃起来。哈哈，毛毛虫馋得直流口水。

1.用水彩笔直接画出大西瓜和拟人化的毛毛虫。

2.画出吃掉一半的大西瓜和小鸟。

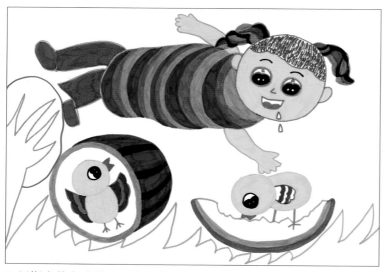

3.用渐变的方式给毛毛虫涂色，再给西瓜和小鸟涂上颜色。

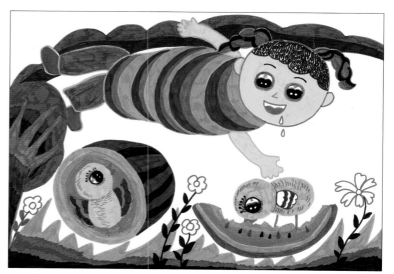

4.添加大树和远山。

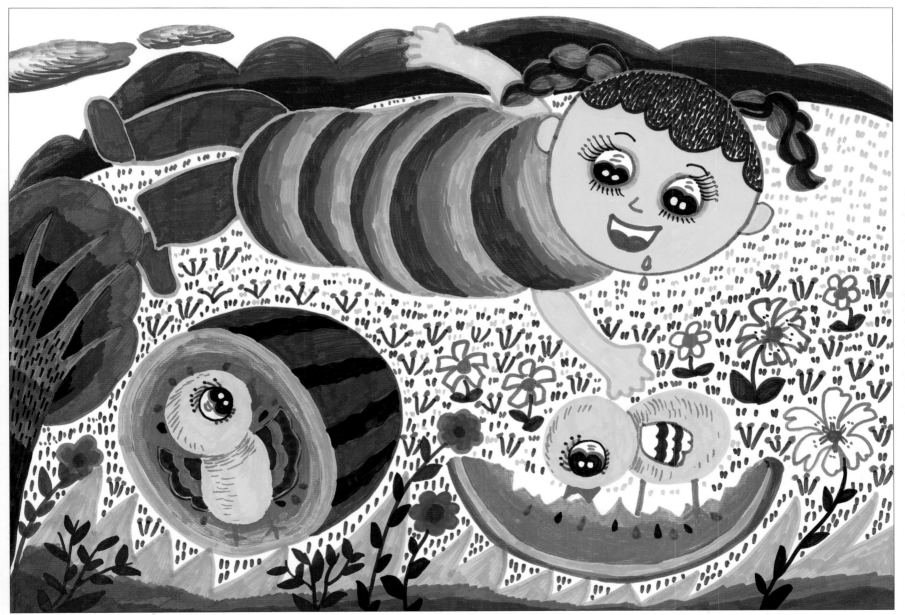

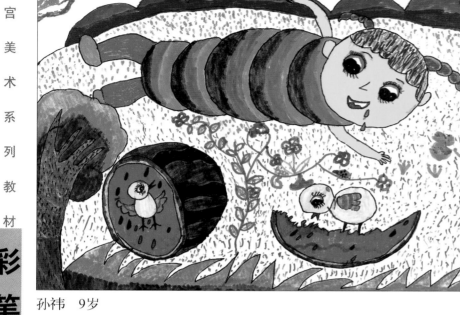

孙祎　9岁

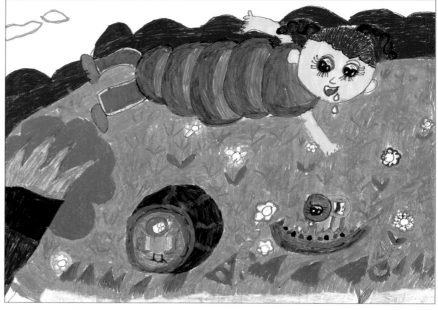

王辰羽　8岁

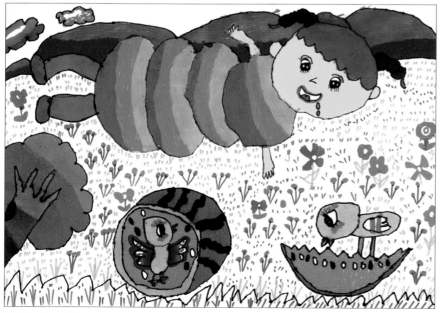

陈佳琦　7岁

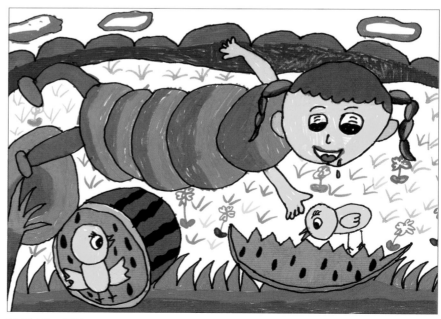

张欣媛　7岁

小鸡们和小企鹅穿上节日的衣服，伴着美妙的音乐在屋前跳起了舞蹈，多么开心快乐啊。小朋友们给它们加油吧！

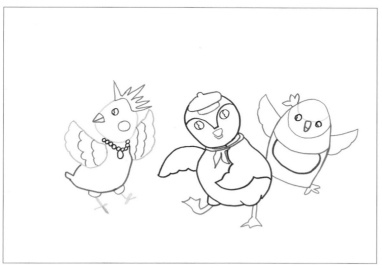

1.用彩笔勾画出小鸡、小企鹅的轮廓。

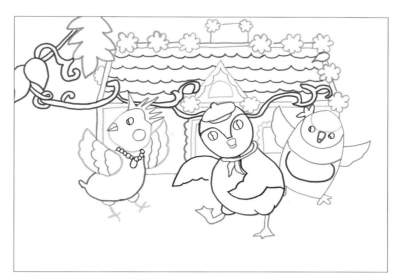

2.添加上漂亮的房子和植物。

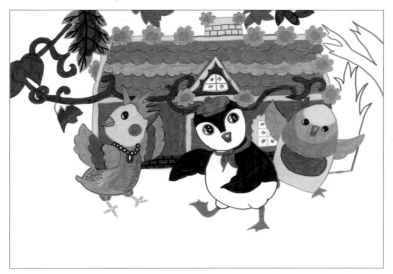

3.用对比色给它们涂上颜色。添加大树，注意有遮挡关系。

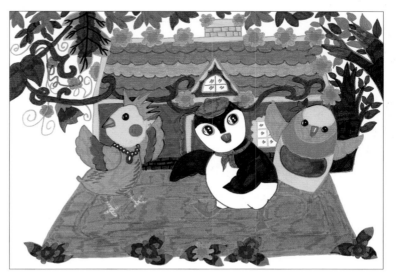

4.用美妙的花装饰舞台，画上深浅不同的树叶。

彩笔画课堂

39

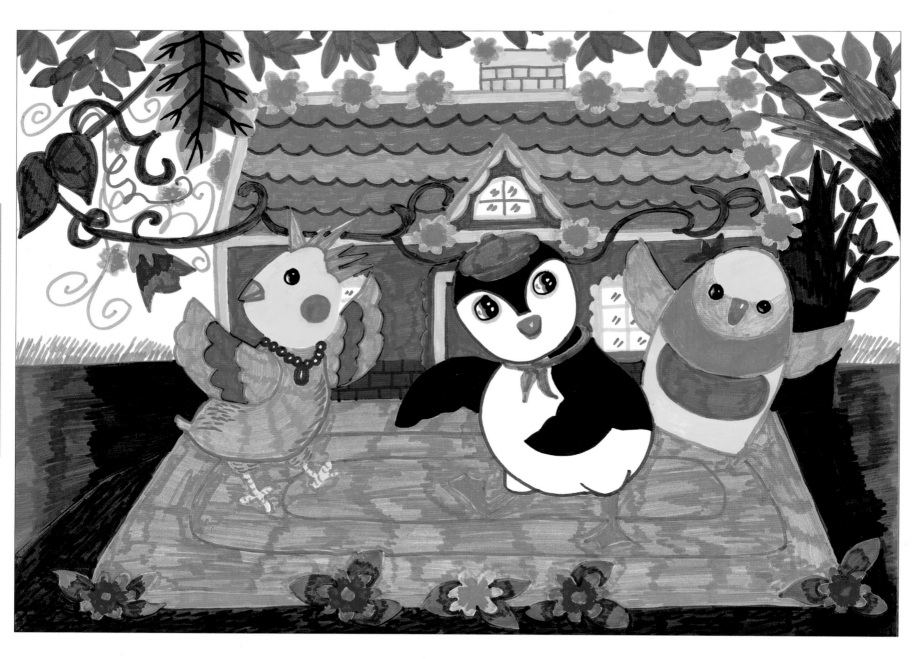

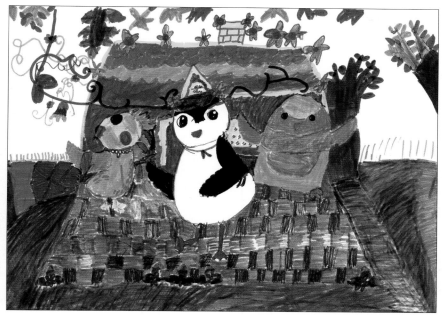

王惠文　8岁

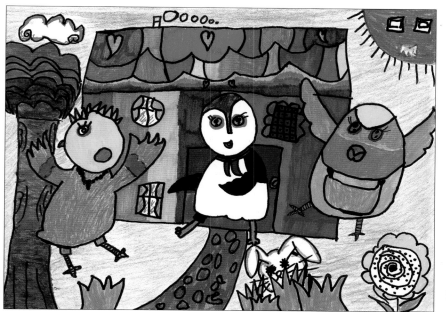

朱洺瑀　10岁

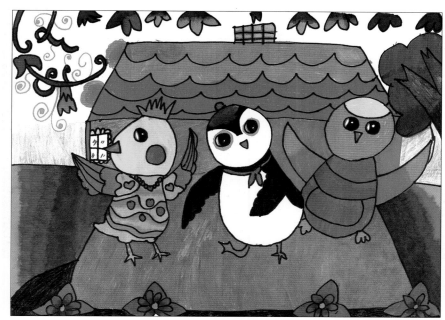

张钰晗　9岁

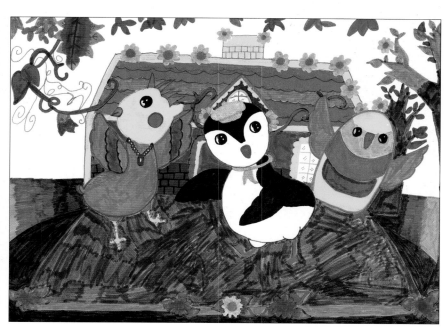

李施锦　9岁

第十二课　小珊瑚和大鲸鱼

　　在距离我们很近又很遥远的地方，有一个广阔的蓝色的海洋世界。在这个世界的海底，生活着无数的大鱼和小鱼，还有珊瑚、水草，它们无忧无虑地生活着，成了好朋友。

1.用水彩笔在画面下方画出小珊瑚和礁石。

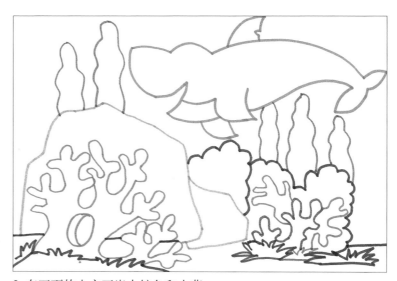

2.在画面的上方画出大鲸鱼和水草。

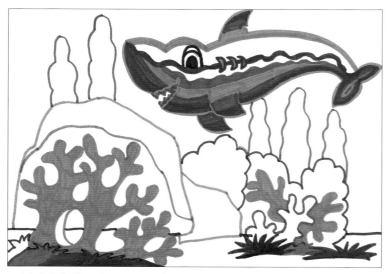

3.用对比色给珊瑚和鲸鱼涂色。

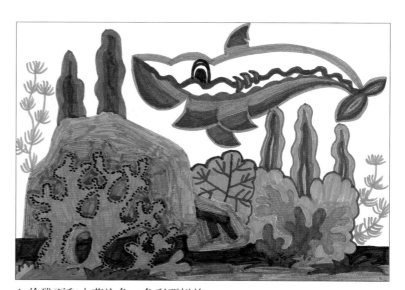

4.给礁石和水草涂色，色彩要鲜艳。

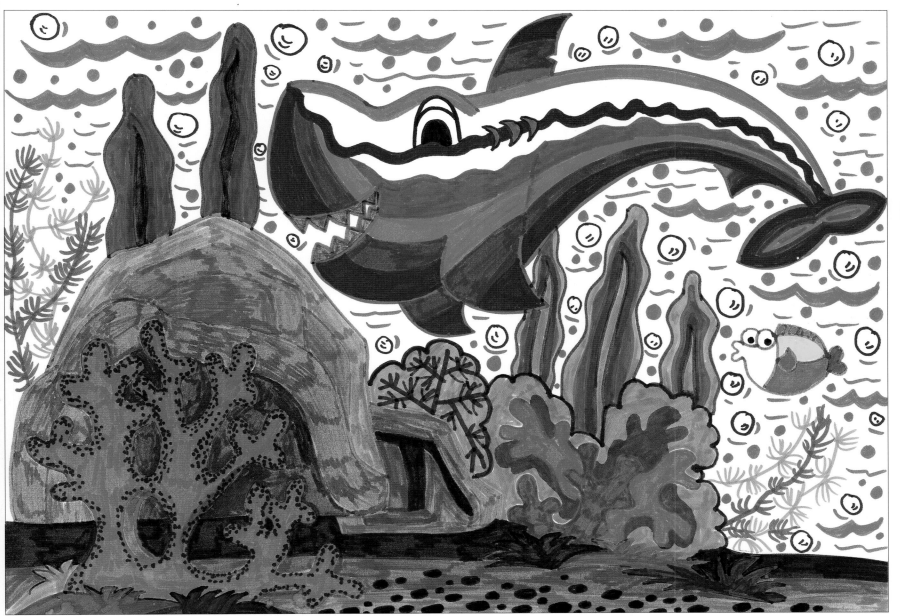

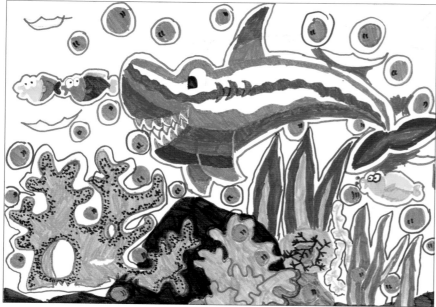

何博蓉　8岁

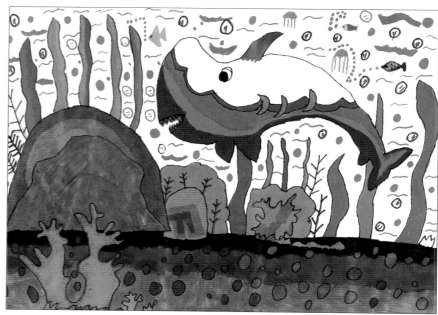

李芊烨　7岁

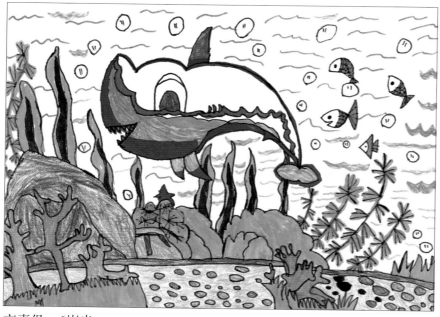

高嘉俱　6岁半

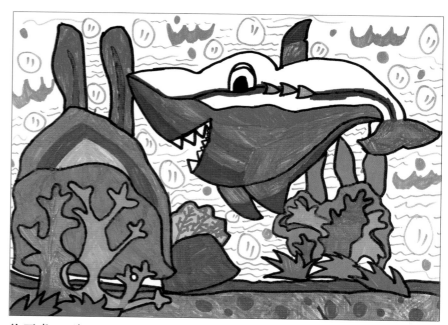

徐天睿　9岁

第十三课 奇怪的小岛

小朋友们，你们看海上有个奇怪的小岛在慢慢地移动，好神奇啊！它是什么呢？噢，原来是小海龟啊！

小海龟有四条短短的腿，身上穿着紫色的格子外衣，背上有小房子和大树，原来它们在旅行呢。有小鱼和小鸟在跟它做伴，看来它是不会寂寞了。

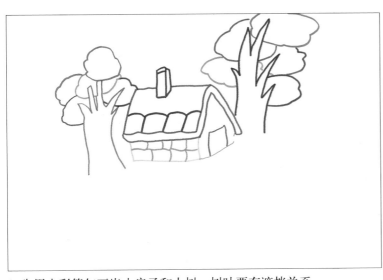

1.先用水彩笔勾画出小房子和大树，树叶要有遮挡关系。

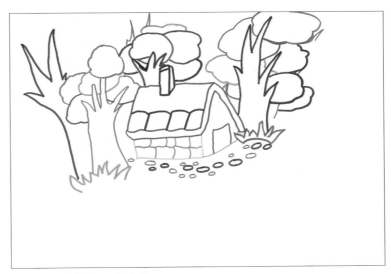

2.继续添加树和五彩小路。

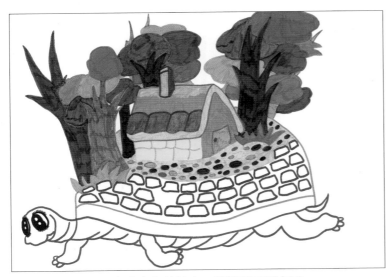

3.画出小海龟，注意小海龟的神态，眼睛要画漂亮了。

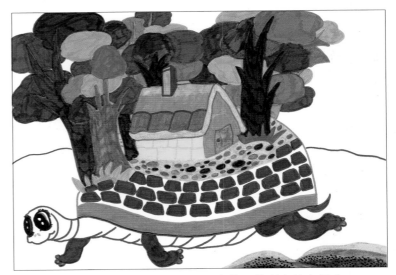

4.涂上颜色，注意树叶、树干的深浅变化，体现它的空间感。

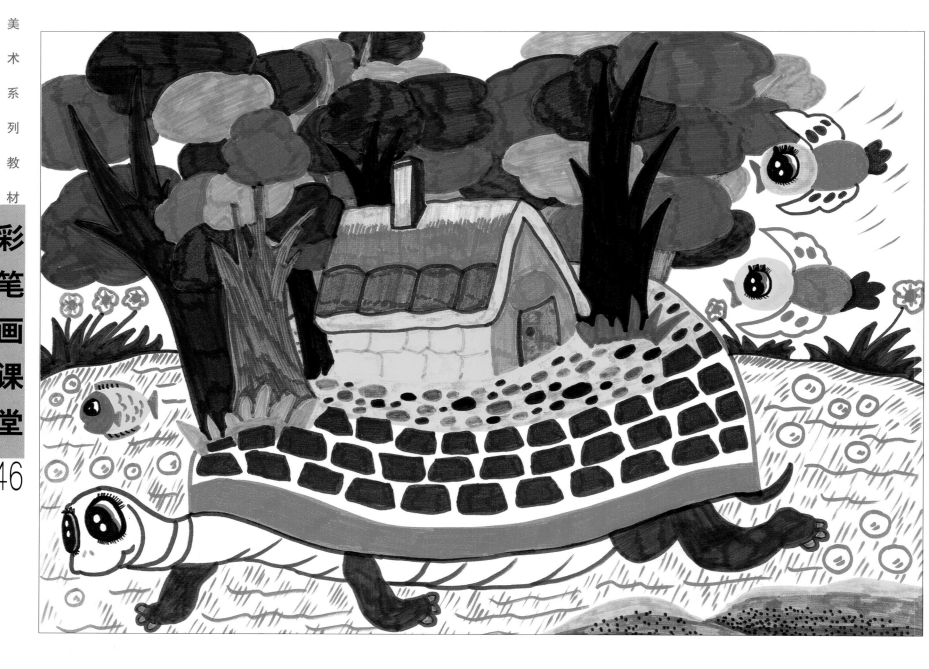

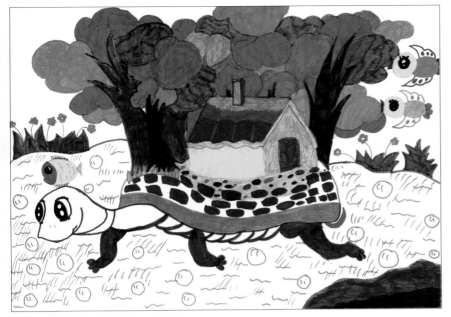

李施锦　9岁

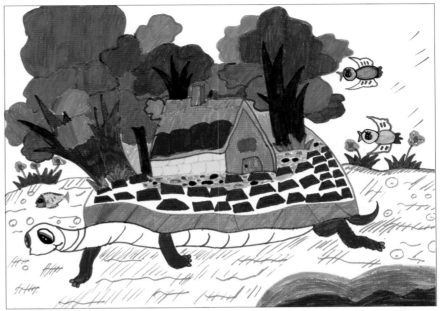

杨贺年　8岁

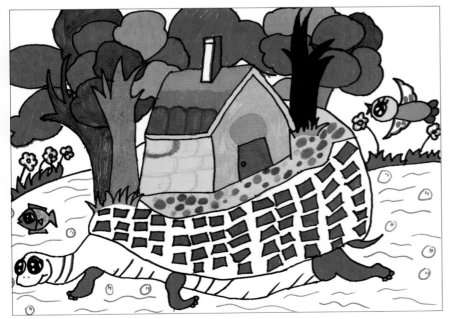

于馨肽　10岁

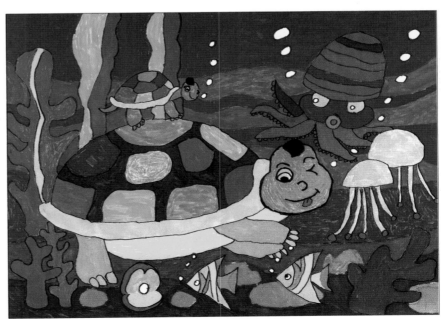

汪正鑫　8岁

第十四课　小花狗

　　小朋友们，你们喜欢小狗吗？小狗的警惕性非常高哦，它有一个灵敏的鼻子，能闻出很多东西的气味，吃东西前，它总要低下头闻一闻。它可是人类忠实的朋友。

1.先找到中间的位置，用记号笔勾画出小花狗的轮廓，在其右边画出另外一只小花狗。

2.在小花狗的后边画上房子和果树。注意房子是立体的哦。

3.给小花狗平涂颜色。

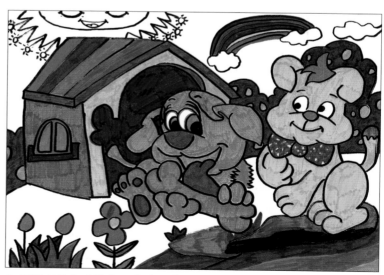

4.用渐变的方式给花、草地及背景涂色。

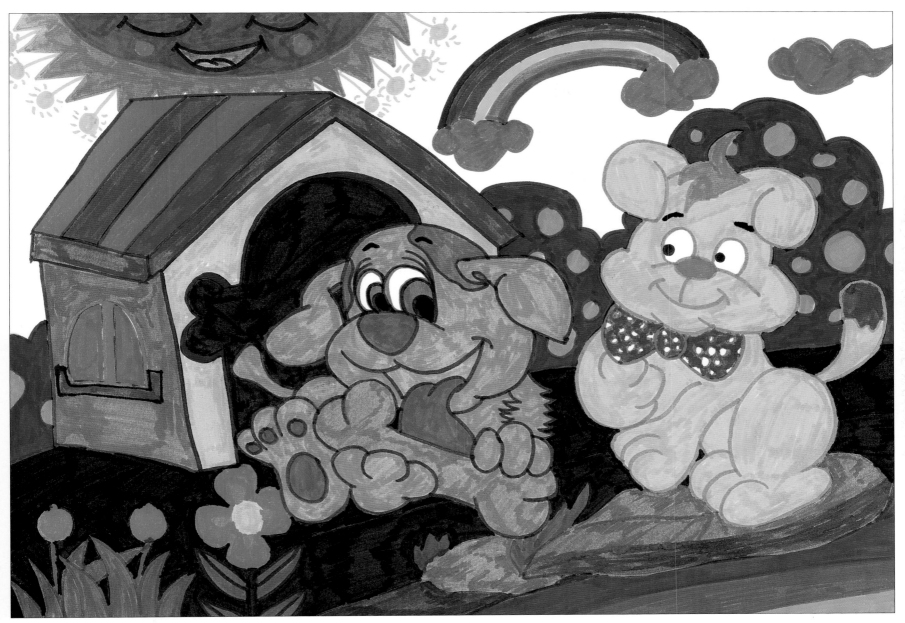

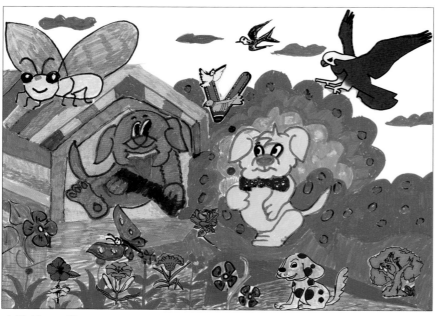

李施锦　4岁

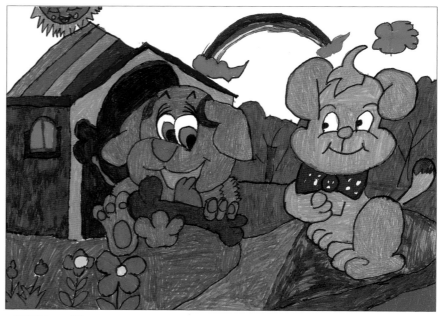

王辰羽　6岁

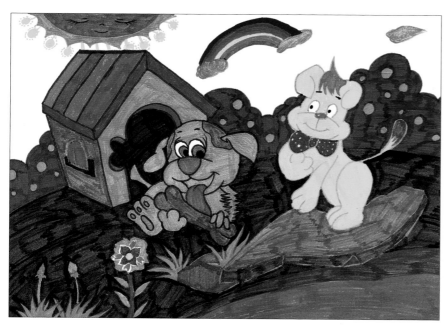

殷彤帅　12岁

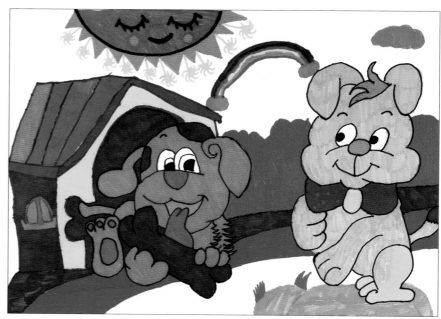

马艺珊　7岁

第十五课　装饰鱼

首先观察鱼的图片和视频，分析鱼的基本结构。强调艺术创作手法（概括、夸张、提炼、简化）的运用，背景简单处理。

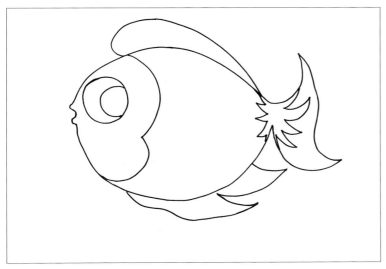

1.用记号笔在纸中间画出鱼的轮廓。

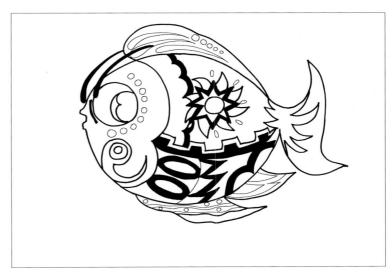

2.用点、线、面给鱼添加装饰图案。

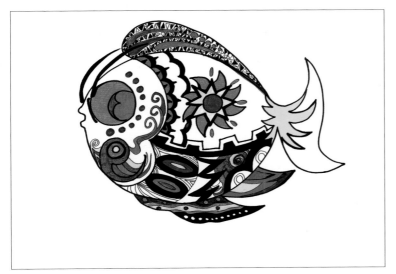

3.平涂颜色。

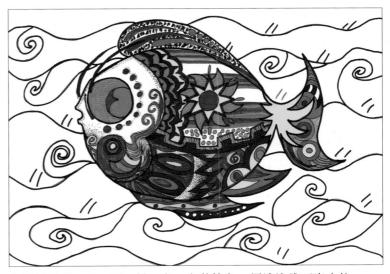

4.继续用点、线、面，黑、白、灰装饰鱼，用波浪线画出水纹。

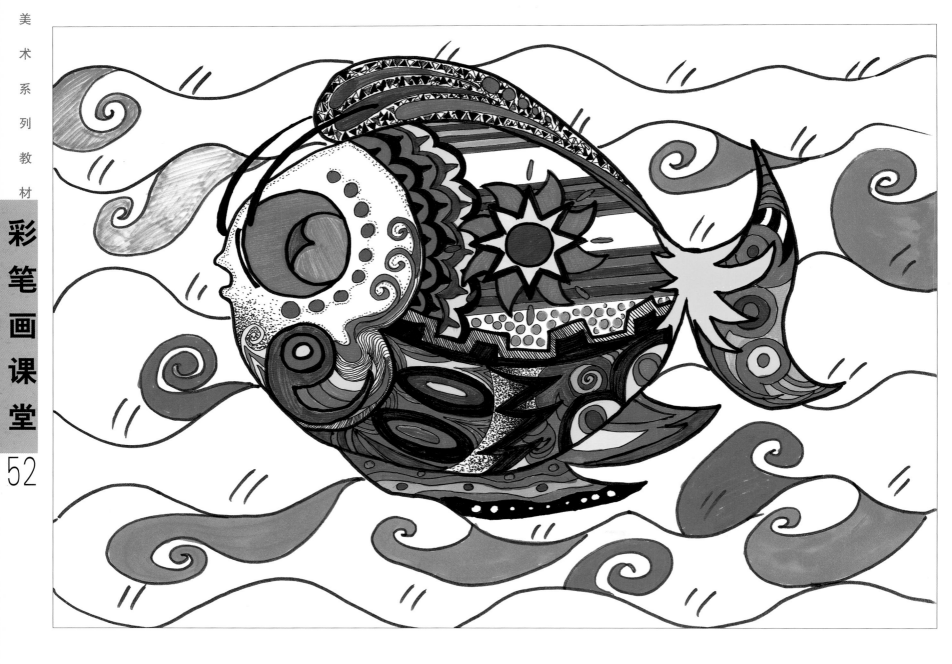

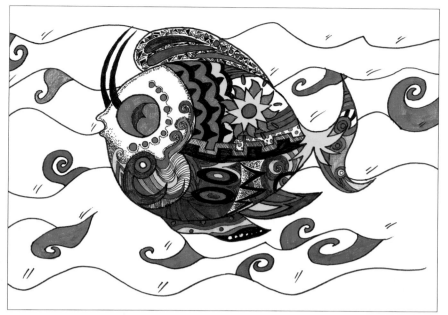

殷彤帅　12岁

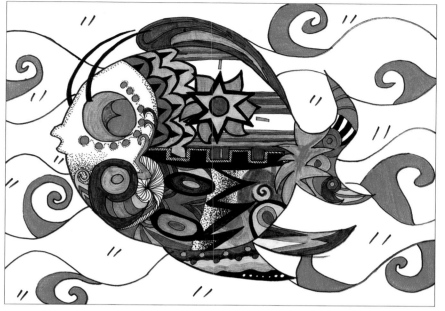

睿睿　12岁

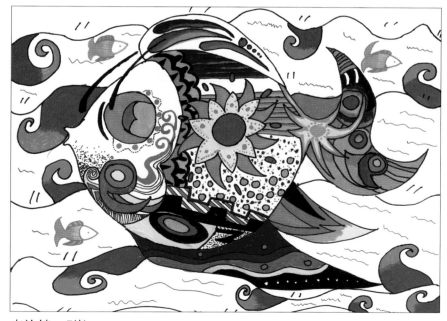

李施锦　7岁

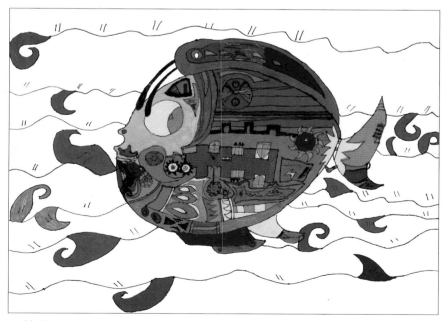

王易安　8岁

第十六课　快乐的小熊

在森林里有一只小熊，它快乐极了，因为它的父母非常爱它。每天妈妈帮它穿衣服。爸爸认为它小，从来不教它捕猎的本事。它整天扑扑蝴蝶、抓抓蜜蜂或者趴在大树下晒晒太阳就行啦。小朋友们，你们说小熊是最快乐的吗？

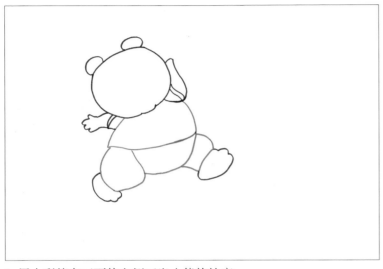

1.用水彩笔在画面的左侧画出小熊的轮廓。

2.画出小熊身后漂亮的房子。

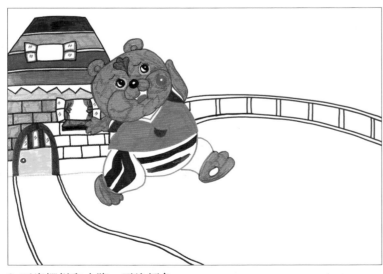

3.画出栅栏和小路，平涂颜色。

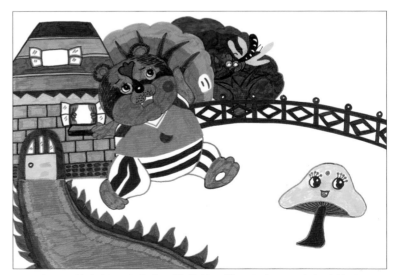

4.画出周围的大树、小蘑菇及花草等，并涂上色彩，注意遮挡关系。

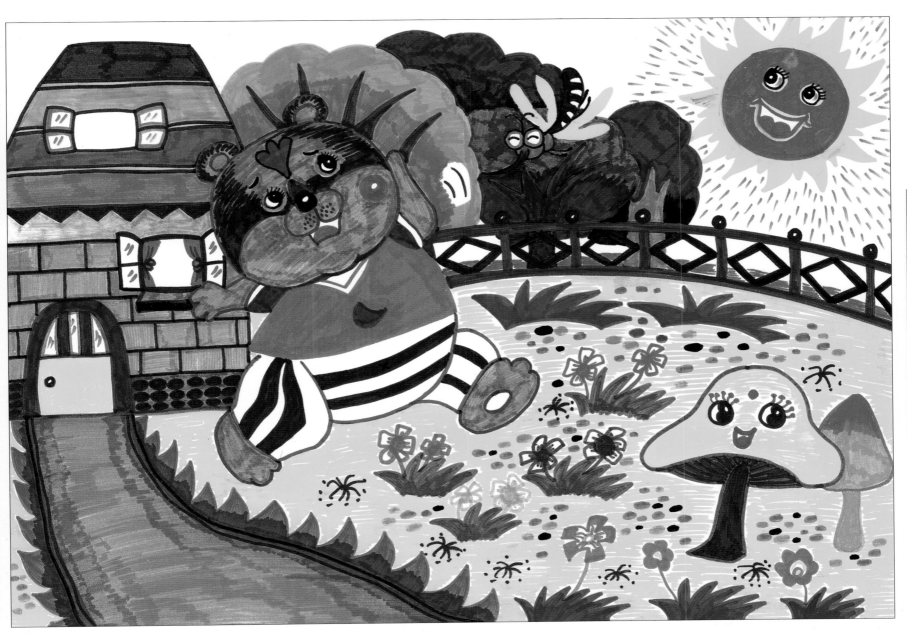

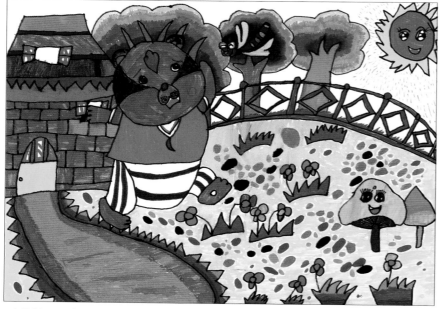

王若怡　8岁

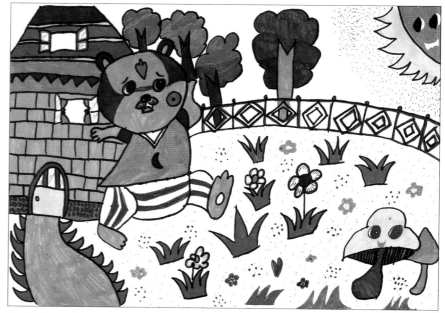

焦金鑫　9岁

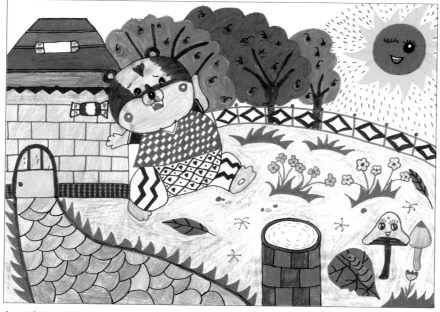

郭函毓　7岁

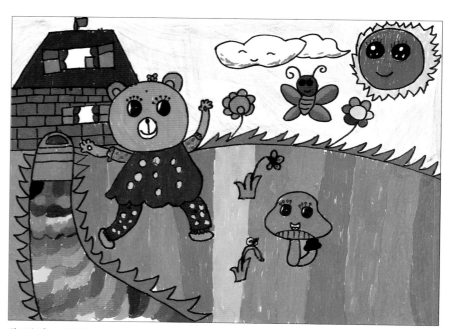

张雪晴　7岁

第十七课　花瓶与果篮

说起水果啊，我们小朋友都会高兴起来的。因为你们每天都离不开它。像西瓜、桃子、葡萄和苹果等，都有很丰富的营养。小朋友们，你们最爱吃什么水果呢？

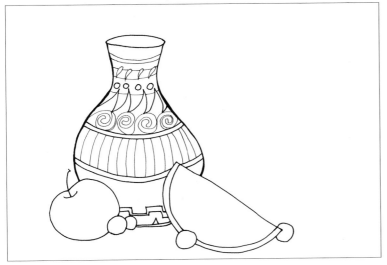

1.用记号笔在画面的左侧画苹果、西瓜和花瓶。再用各种点、线、面装饰花瓶。

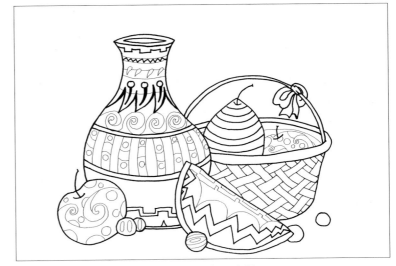

2.画出装有水果的水果篮。装饰花篮和水果。

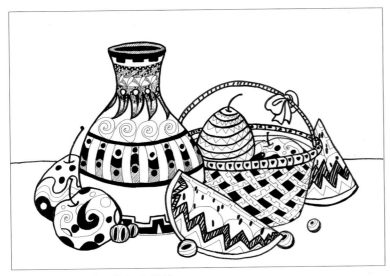

3.继续装饰水果、花瓶和果篮。

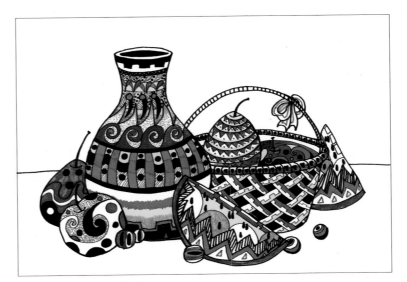

4.平涂色彩和添画背景。

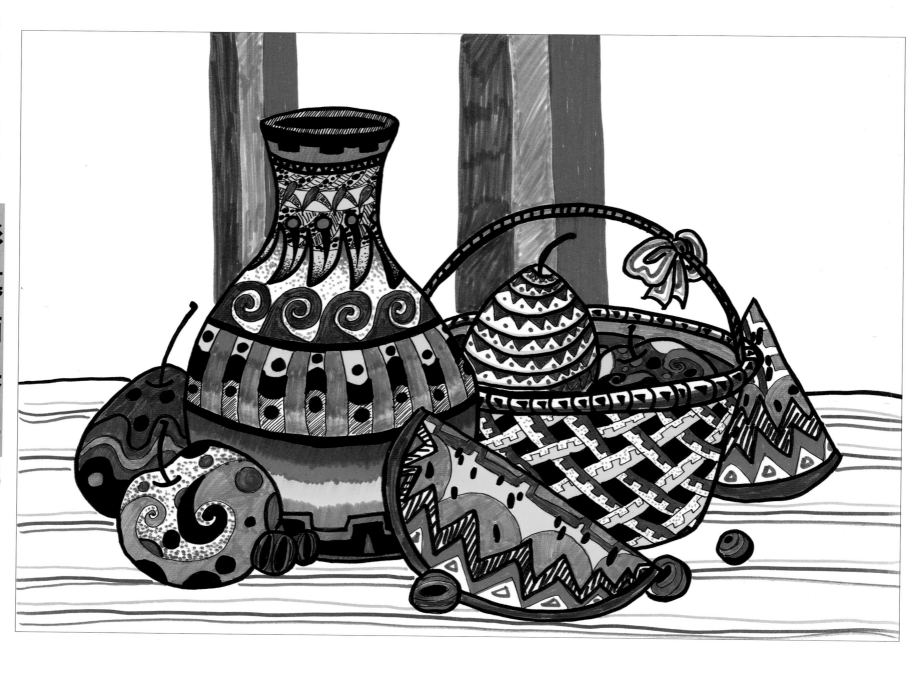

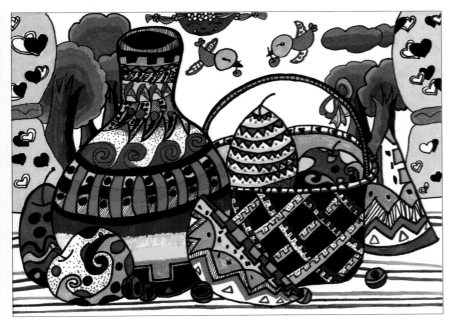

崔翰文　9岁

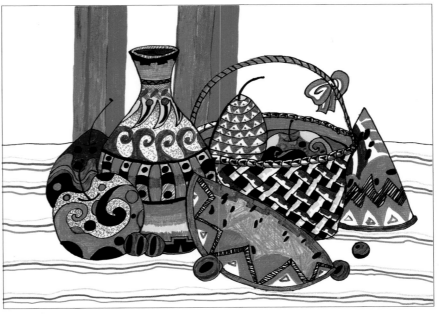

寇兰轩　11岁

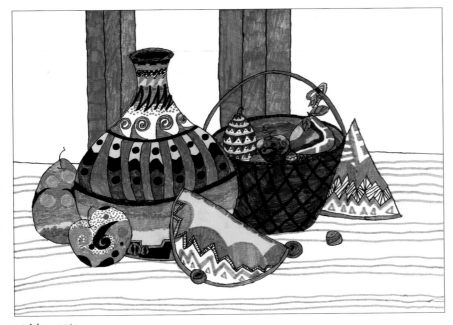

孙祎　9岁

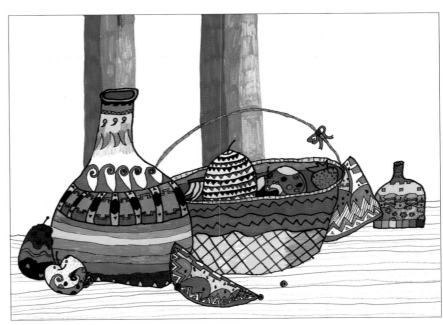

高嘉励　9岁